BIBLIOTHÈQUE PHOTOGRAPHIQUE.

LA
PHOTOGRAPHIE
PRATIQUE.

MANUEL
A L'USAGE
DES OFFICIERS, DES EXPLORATEURS ET DES TOURISTES,

PAR

le Commandant E. JOLY,
Membre de la Société française de Photographie.

NOUVEAU TIRAGE

PARIS,
GAUTHIER-VILLARS ET FILS, IMPRIMEURS-LIBRAIRES
ÉDITEURS DE LA BIBLIOTHÈQUE PHOTOGRAPHIQUE,
Quai des Grands-Augustins, 55.

LA
PHOTOGRAPHIE
PRATIQUE.

BIBLIOTHÈQUE PHOTOGRAPHIQUE.

LA PHOTOGRAPHIE PRATIQUE.

MANUEL

A L'USAGE

DES OFFICIERS, DES EXPLORATEURS ET DES TOURISTES,

PAR

le Commandant E. JOLY,

Membre de la *Société française de Photographie*.

NOUVEAU TIRAGE.

PARIS,

GAUTHIER-VILLARS ET FILS, IMPRIMEURS-LIBRAIRES,

ÉDITEURS DE LA BIBLIOTHÈQUE PHOTOGRAPHIQUE,

Quai des Grands-Augustins, 55.

1898

(Tous droits réservés.)

AVERTISSEMENT.

Cet Ouvrage a été écrit à un point de vue essentiellement pratique, dans le but de faciliter aux officiers et aux voyageurs l'étude de la Photographie. Pour le rendre aussi concis que possible, nous en avons écarté toutes les considérations théoriques familières à nos lecteurs, notamment celles qui sont relatives à l'optique, et nous avons réduit au strict minimum le nombre des procédés employés et celui des formules qui y ont trait.

LA PHOTOGRAPHIE

PRATIQUE.

Préliminaires.

La Photographie est, pour nous, l'art de faire reproduire par la lumière les objets qu'elle éclaire et qu'elle nous permet de distinguer.

Dans les limites qui nous sont imposées par le programme que nous nous sommes tracé, le principe de cet art sera le suivant.

Certains sels d'argent, dits sels haloïdes, bichlorure, iodure, bromure, incolores ou faiblement colorés lorsqu'ils prennent naissance, noircissent sous l'influence de la lumière : cette action se prononce de plus en plus suivant que l'action lumineuse est plus vive ou plus prolongée.

Principe des opérations. — Partant de là, si, dans le fond d'une chambre noire, nous recueillons l'image renversée de l'objet que nous voulons reproduire sur une plaque revêtue d'un composé à base de chlorure, iodure ou bromure d'argent, cette plaque se trouvera impressionnée dans les endroits correspondant aux parties lumineuses de l'image. Ce qui était blanc dans l'image produite au fond de la chambre noire paraîtra en noir sur la plaque; ce qui était obscur ou peu éclairé restera blanc ou prendra une teinte peu accentuée. Cette action sera latente, grâce à la faible quantité de lumière entrant dans la chambre noire, et l'on aura besoin de réducteurs chimiques pour la révéler (révélateurs), et de fixateurs pour rendre indélébile l'image produite.

Si maintenant l'on rend transparent le support de cette image ou si l'on a pris la précaution de le prendre transparent à l'avance, et que l'on place cette épreuve renversée sous tous rapports, ou négative, sur une feuille de papier couverte des mêmes sels d'argent, les parties claires laisseront passer la lumière qui produira sur le papier les noirs de la réalité, les parties foncées, au contraire, réserveront les blancs que l'on a vus primitivement. Comme la superposition du négatif à la feuille sensible s'opère en plein jour, l'image sera visible et l'on n'aurait besoin que de fixateurs si l'on ne cherchait à modifier, au moyen d'une opération intermédiaire ou virage, les teintes obtenues, dans le but de les rendre plus agréables à l'œil.

Du court exposé qui précède on peut déduire que toute opération photographique comprendra deux phases distinctes : 1° production du négatif; 2° production de l'image définitive ou du positif.

Nous étudierons successivement chacune de ces deux phases, en nous restreignant aux détails indispensables et limitant au strict nécessaire le nombre des procédés indiqués et des formules données. Nous espérons cependant tracer en peu de pages une marche assurée à ceux qui veulent s'occuper de Photographie dans leurs excursions, en leur rappelant que, malgré tous les perfectionnements apportés aux procédés et aux appareils, on ne s'improvise pas photographe et qu'il faut, pour parvenir au but, de l'étude, de la patience et un coup d'œil qui ne s'acquiert que par l'expérience.

CHAPITRE I.

PRODUCTION DU NÉGATIF.

§ 1. — Laboratoire.

Éclairage du laboratoire. — La nécessité d'obtenir les négatifs avec une faible quantité de lumière et pendant des temps parfois infiniment courts, oblige à se servir de compositions extrêmement sensibles. On conçoit que la moindre lumière peut les altérer, il faut donc les préparer et les manipuler dans des espaces aussi peu éclairés que possible. L'expérience a prouvé, d'ailleurs, que la nature de la lumière employée était le facteur le plus important dans le phénomène de l'impression des surfaces sensibles et que l'ordre dans lequel agissaient les couleurs était celui des couleurs du spectre, en commençant par les rayons *ultra* violets pour finir au rouge. Il faudra donc éclairer le laboratoire par une lumière rouge et n'opérer qu'avec cette lumière toutes les fois que l'on s'occupera des opérations nécessaires à la production des négatifs. Le meil-

leur moyen d'obtenir cet éclairage, dans une installation provisoire, consiste à fermer toutes les ouvertures de la chambre où l'on opère, sauf une, que l'on recouvre de papier rouge orangé, simple si l'ouverture est petite et mal exposée, double si elle est grande et reçoit la pleine lumière du jour. La meilleure couleur rouge est fournie par une substance appelée chrysoïdine; le papier préparé à la chrysoïdine se trouve chez tous les marchands de produits photographiques; on peut le préparer soi-même de la façon la plus simple : pour cela, on fait dissoudre 10^{gr} de chrysoïdine dans 200^{cc} d'alcool ordinaire, on verse la liqueur rouge obtenue dans une cuvette plate et l'on fait affleurer à la surface des feuilles de papier écolier, jusqu'à épuisement du bain. On est monté pour longtemps.

Pour aller en voyage, il faut emporter une ou deux mains de ce papier, autant de papier noir, dit papier à aiguille, un cent de punaises; avec cela on a vite fait d'organiser un laboratoire.

S'il est impossible de s'éclairer par la lumière du jour, il faut recourir à la lumière artificielle : le meilleur moyen d'en faire usage consiste à prendre un bougeoir ou un flambeau, dont on entoure la bougie avec une feuille de papier à la chrysoïdine. On trouve dans le commerce une foule de lanternes plus ou moins compliquées : les unes n'éclairent pas, les autres sont fort encombrantes. Si l'on en achète une, en tous cas, on fera bien de l'essayer et de ne pas la prendre de confiance.

Si l'on veut installer un laboratoire à demeure, tel que celui qui peut servir à la préparation des glaces sensibles, il est bon de remplacer le papier par un double verre rouge et jaune, monté sur un châssis mobile, qui permettra de faire usage en temps utile de la lumière blanche.

Mobilier du laboratoire. — Le mobilier qui doit garnir un laboratoire improvisé n'est ni bien compliqué, ni bien dispendieux :

Une table de 1^m sur $0^m,60$ environ ;
Quatre cuvettes en carton durci du format que l'on adopte. On en vend qui s'emboîtent les unes dans les autres et sont fort commodes ;
Un crochet en argent pour manier les plaques ;
Une petite fontaine laveuse en zinc pour douze plaques ;
Un égouttoir pliant ;
Une éprouvette en verre graduée ;
Un entonnoir en carton durci et un paquet de filtres ;
Quelques bouteilles ou flacons ordinaires ;
Une petite balance avec ses poids ;
Un broc pour l'eau propre ;
Un seau pour les eaux sales ;
Une grande terrine pour les lavages.

§ 2. — Appareils.

Chambre noire. — Nous avons dit en débutant que l'image à l'aide de laquelle était produit le négatif devait être recueillie dans une chambre noire. Un tel appareil se compose essentiellement de deux châssis en bois généralement rectangulaires, que l'on place verticalement et qui sont reliés par un sac en peau ou soufflet, permettant de les rapprocher ou de les éloigner l'un de l'autre à volonté.

Le châssis antérieur est fermé par une planchette qui porte une ouverture circulaire sur laquelle se visse une lentille ou un système de lentilles, appelé objectif, qui concentre les rayons lumineux de l'extérieur en un faisceau formant image à une distance plus ou moins grande en arrière, suivant le foyer de l'appareil optique. C'est cette image que l'on recueille sur le châssis postérieur de la chambre noire à l'aide d'une glace dépolie qui permet de voir si le châssis est à distance convenable pour que l'image soit nette, et de *mettre l'appareil au point* s'il en est autrement. A la glace dépolie succède, après la mise au point, le *châssis négatif*, qui contient la glace sensible.

Choix d'une chambre noire. — Si l'on peut être parcimonieux pour l'installation du laboratoire, il ne faut pas l'être dans l'acquisition de la chambre noire

et des objectifs, de la perfection desquels dépend en grande partie la réussite des opérations. Avant tout, il faut être fixé sur le format des épreuves que l'on veut obtenir : le plus répandu et le plus commode est le format dit demi-plaque, avec lequel on obtient des épreuves de $0^m,13$ sur $0^m,18$. Nous conseillerons de s'y tenir, les formats au-dessus sont plus lourds, plus encombrants, ceux qui lui sont inférieurs donnent des épreuves trop petites. On parle bien d'agrandissements, mais cela n'est pas pratique quand on n'a pas à sa disposition un atelier spécialement organisé.

On construit en France d'excellentes chambres noires; les instruments sortis de chez nos constructeurs en renom n'ont rien à envier à ceux qui proviennent des premières fabriques anglaises. Il ne faut pas hésiter à s'adresser aux meilleures maisons.

Il faudra choisir une chambre noire plutôt solide que légère, rechercher avant tout la perfection des assemblages, la simplicité du mécanisme, la facilité des mouvements. On peut s'en tenir au bois de noyer qui, quand il a été travaillé bien sec, présente autant de sécurité que l'acajou. Les encoignures et les languettes métalliques sont une garantie d'un bon fonctionnement, malgré les variations de température. On devra rechercher un long tirage afin de pouvoir utiliser les objectifs à long foyer, un grand décentrement dans le sens vertical, afin d'obtenir à volonté la vue d'un monument élevé ou d'une vallée que l'on domine. La manœuvre du tirage devra se faire avec une crémaillère

simple ou double fonctionnant sans secousse; la glace dépolie sera fixée à son cadre par des taquets mobiles et non pas par des pointes, de manière à pouvoir être remplacée facilement. Il sera bon d'en avoir toujours une de rechange en voyage et de ne faire jamais usage pour cet objet que de verre finement douci, le seul qui permette une mise au point exacte. Le cadre de la glace dépolie s'ouvrira à charnières. L'intérieur de la chambre sera parfaitement noir.

Il sera bon, mais non indispensable, que la chambre soit pourvue de niveaux permettant de régler l'horizontalité de sa base. De même, on pourra se passer, par raison d'économie, du mouvement de bascule du châssis antérieur, auquel il est le plus souvent inutile de recourir.

Châssis négatifs. — Les châssis pour les plaques sensibles sont de formes variées, suivant les constructeurs. Dans le cas qui nous occupe, il ne faudra prendre que des châssis doubles; on peut les choisir légers, en bois et toile, par exemple, à condition que les assemblages, maintenus au besoin par des cornières en cuivre, soient parfaits. On devra exiger du fabricant la garantie absolue que ces châssis ne prennent pas le jour, fussent-ils exposés en plein soleil.

Pied de la chambre noire. — Le pied devra être parfaitement transportable, mais solide et inébranlable sous l'action du vent. Le pied *canne* à triangle en fer

est excellent, pourvu que ce triangle et la chambre soient garnis de deux rondelles métalliques à frottement doux, zinc sur cuivre, par exemple, assurant le contact de la chambre sur son pied par une large base.

Objectifs. — De la perfection de l'objectif dépend, en grande partie, la réussite : il faut donc ne pas hésiter à choisir ce qu'il y a de meilleur dans ces instruments. Il est fort possible d'ailleurs de faire une excellente acquisition sans dépenser une somme trop élevée en s'adressant aux constructeurs français. Il faut s'adresser directement dans les maisons de production ou exiger des intermédiaires les marques bien connues de Fleury-Hermagis, Français, Derogy, Darlot, Berthiot, etc., dont les produits égalent presque ceux de Dallmeyer et Ross en Angleterre, Steinheil en Allemagne. Il est bon, si on le peut, de faire essayer les objectifs par une personne compétente et de ne les prendre tout d'abord qu'à condition.

A chaque objectif correspond une distance focale particulière de la lentille ou du système de lentilles qui le composent. Plus cette distance sera grande, plus l'angle embrassé sera petit. On conçoit qu'en fixant la chambre noire en un certain point et en y adaptant successivement des objectifs de foyers différents, on puisse obtenir des vues bien différentes couvrant toutes également la glace dépolie et représentant depuis la vue panoramique jusqu'à un simple détail de paysage. Il convient donc d'avoir un objectif de foyer moyen

($0^m,25$ à $0^m,27$ dans le cas que nous avons choisi), puis, si l'on veut être en mesure de pouvoir opérer dans toutes les conditions qui peuvent se présenter dans une excursion, un second de distance focale beaucoup plus petite ($0^m,11$ environ) pour les vues panoramiques, et un autre à foyer très long ($0^m,40$ environ) pour pouvoir prendre un détail d'un point où le premier objectif ne donnerait qu'un ensemble.

L'objectif que doit avoir avant tout l'officier photographe est celui à combinaisons symétriques dit rectilinéaire, dont la propriété caractéristique est de ne pas déformer les images ; il est très lumineux et l'on peut avec lui faire des groupes et des instantanés. En dévissant l'une de ces combinaisons, on aura un objectif simple à petit angle, permettant de n'obtenir qu'un détail dans l'ensemble dont l'objectif entier donne l'image. Les objectifs aplanats, aplanétiques, antiplanétiques peuvent rendre les mêmes services que les rectilinéaires. Si l'on joint à cela un petit objectif de Prazmowski, on sera parfaitement monté pour une tournée d'excursion.

On vend actuellement des trousses ou combinaisons de lentilles se montant sur le même fût et permettant d'obtenir plusieurs foyers successivement. Elles sont assez dispendieuses, mais permettent d'arriver à d'excellents résultats.

Un très bon objectif, qui peut servir uniquement dans une grande tournée, si l'on ne veut pas faire des instantanés proprement dits, c'est le grand angulaire

de Dallmeyer. On obtient avec lui une finesse excessive et il permet de voir avec la même netteté presque tous les plans d'un paysage. C'est une bonne acquisition à faire, mais cet objectif ne peut remplacer le rectilinéaire dans toutes les occasions où l'on peut être appelé à s'en servir.

Nous ne parlons que pour mémoire des objectifs à portraits, instruments destinés aux photographes de profession, pourvus d'un atelier de pose. Le rectilinéaire permet de faire, au besoin, un portrait en plein air sans prétention, c'est tout ce que peut se permettre un amateur qui n'a ni installation spéciale ni retoucheur.

Obturateur. — La question de l'obturateur est intimement liée à celle de l'objectif. Avec la sensibilité actuelle des préparations photographiques, on ne peut, dans bien des cas, opérer assez vite en manœuvrant à la main le bouchon de l'objectif, il faut recourir à un instrument qui ouvre et ferme l'appareil bien plus rapidement et dont la vitesse de fonctionnement puisse être réglée au moins dans une certaine limite. La liste de ces appareils est déjà longue ; elle s'augmente chaque jour d'une nouvelle invention, et il n'est pas facile de choisir au milieu de tout cela.

Le plus simple, comme le plus ancien, est la guillotine : son fonctionnement repose sur la chute d'une planchette portant une ouverture rectangulaire qui passe rapidement devant l'objectif. En accélérant la chute de

cette planchette par un caoutchouc, on obtient une rapidité bien suffisante dans tous les cas qui peuvent se présenter pour un amateur. On a démontré que, pour produire le meilleur effet, la planchette de la guillotine devait être placée entre les deux lentilles de l'objectif (les instantanés ne se faisant jamais avec l'objectif simple, trop peu lumineux). On construit des objectifs dont le fût a été disposé dans ce but : le déclenchement dont le mécanisme est aussi porté sur ce fût, peut être obtenu soit à la main, soit au moyen d'un appareil pneumatique permettant à l'opérateur de se placer derrière l'appareil et dans son axe pour saisir le moment d'agir. C'est la disposition que nous conseillons : à son défaut, la petite guillotine en bois se plaçant devant l'objectif et fonctionnant aussi pneumatiquement peut suffire.

Il est bon que les objectifs puissent être pourvus, indépendamment de l'obturateur instantané, d'un obturateur à volet fonctionnant à la main pour les poses plus longues. On peut ainsi, avec un peu d'habitude, arriver à poser les ciels moins que les premiers plans, ce qui permet d'obtenir des nuages naturels, ou encore éviter d'introduire des reflets dans l'appareil si l'on opère au bord d'une chute d'eau et à contre-jour, ce qu'il n'est pas malheureusement possible de toujours éviter. L'obturateur Guerry, à simple volet, peut servir pour cet objet. Le fonctionnement de cet appareil permet d'atteindre une certaine rapidité qui peut dispenser dans bien des cas de l'emploi de la guillotine.

Voile noir. — Nous en aurons terminé avec le matériel quand nous aurons parlé du voile noir, accessoire bien encombrant et bien gênant, mais dont on n'a pas pu supprimer l'emploi jusqu'ici, du moins pour les appareils d'un format supérieur au quart de plaque. Le voile sert à isoler l'opérateur de la lumière extérieure pour lui permettre de mettre au point sur la glace dépolie de la chambre noire. Il peut servir encore à recouvrir les châssis pour les préserver de tout filtre de lumière pendant la pose. Avec la perfection actuelle des appareils, cette précaution ne doit pas être appliquée : cependant, si l'on a quelque doute, il faut y recourir plutôt que de s'exposer à manquer une opération.

Les meilleurs voiles sont en velours de coton noir, ils doivent être cousus en forme de jupon. Il faut éviter de leur donner des dimensions exagérées qui pourraient donner prise au vent et occasionner des mouvements accidentels de l'appareil pendant la pose.

§ 3. — Travaux préparatoires avant le départ.

Plaques sensibles. — Nous avons dit que le négatif s'obtenait par l'action de la lumière sur une plaque recouverte d'une matière sensible à base de chlorure, bromure ou iodure d'argent. La plaque support, la matière véhicule du sel d'argent et le sel d'argent employés ont varié dans tous les procédés employés ; nous nous arrêterons à un seul de ces procédés, celui qui est

le plus communément employé aujourd'hui et que l'on appelle le procédé au gélatinobromure d'argent : pour nous la plaque support sera en verre, le véhicule de la matière sensible sera la gélatine agissant aussi chimiquement pour aider à l'action de cette matière qui sera le bromure d'argent.

Il n'est pas bien compliqué de préparer de semblables plaques; mais il faut pour cela une installation un peu vaste et des manipulations de quelque durée, toutes choses peu pratiques à réaliser dans les conditions ordinaires de la vie militaire.

Nous indiquerons sommairement un procédé de préparation pour que chacun sache comment sont obtenues les plaques qu'il emploie, renvoyant pour les détails aux ouvrages spéciaux, ceux que pourrait tenter cette préparation.

Sommaire de la préparation des plaques au gélatinobromure d'argent. — Le principe de ce procédé est celui-ci : on fait dissoudre dans de l'eau un mélange de gélatine et de bromure alcalin, et on ajoute à la dissolution de l'azotate d'argent : il se forme du bromure d'argent précipité en blanc dans la masse et un nitrate alcalin qui reste dissous.

Le bromure d'argent ainsi formé est relativement peu sensible : on lui donne toute sa sensibilité par une préparation qui est variable selon les opérateurs, mais dont le résultat final est de changer son état moléculaire. Les uns font bouillir la liqueur gélatineuse pendant

une demi-heure, d'autres la maintiennent 48 heures à 35° ou 40°, d'autres enfin opèrent la transformation moléculaire à froid avec l'aide d'un mélange d'ammoniaque et d'alcool. C'est ce dernier procédé que nous employons avec succès depuis plus de quatre ans. Le résultat obtenu au moyen de l'une ou l'autre de ces opérations se constate par ce fait : que la liqueur gélatineuse, l'*émulsion*, était rouge orange par transparence au début de l'opération, et qu'elle est bleu ardoise à la fin.

Il faut maintenant éliminer le nitrate alcalin : pour cela on laisse l'émulsion se prendre en gelée, on la divise en tout petits morceaux et on la lave avec un soin extrême.

Il ne reste plus qu'à l'égoutter, la fondre à 30° environ, et l'étendre sur des plaques de verre légèrement chauffées sur lesquelles elle fait prise par refroidissement. Ces plaques séchées dans un courant d'air sec sont prêtes à servir. Il faut les conserver à l'abri de toute espèce de lumière : la lumière rouge, à la longue, les impressionnerait comme les autres. Il faut avoir soin également de ne faire reposer la surface sensible sur aucun corps étranger, tel qu'une feuille de papier, par exemple, qui marquerait promptement son empreinte à la surface.

Dans les emballages du commerce, les plaques sont généralement séparées l'une de l'autre par des petites languettes de papier pliées en *accordéon*. Si l'on a besoin de renfermer des glaces après exposition et avant le développement et que l'on ne puisse reproduire ce

2.

mode d'emballage, le mieux sera de mettre deux glaces l'une contre l'autre, les surfaces sensibles en regard, et de les séparer au moyen de petits morceaux de paraffine de la grosseur d'un grain de millet, posés aux quatre coins des glaces. Nous préférons la paraffine à la cire vierge indiquée par quelques auteurs parce qu'on peut la couper facilement au canif en petits morceaux réguliers dont il est bon de faire provision au commencement d'une excursion.

Choix des plaques sensibles. — Il existe une infinité de sortes de plaques, toutes sont annoncées comme étant plus rapides que celles qui les ont précédées : malheureusement, comme il n'existe pas encore d'étalon de sensibilité, on ne peut vérifier cette assertion qui serait de nature à guider dans le choix de ces plaques. Il faut donc se baser dans ce choix sur les renseignements puisés auprès de ceux qui les ont expérimentées et s'adresser de préférence aux plus anciennes marques, à celles qui n'ont jamais cessé d'être en vogue, dût-on les payer un peu plus cher que d'autres. Il faut absolument rejeter celles qui donnent des épreuves piquées ou tachées de noir.

Il est inutile de s'attacher à prendre des glaces rodées : avec un peu d'habitude on manœuvre aussi bien celles qui ne le sont pas et sur lesquelles, généralement, l'émulsion est plus également étendue.

Il faut aussi rejeter toute plaque qui ne peut se développer qu'au moyen d'un révélateur spécial, dont la

composition est tenue secrète et que l'on vend avec les plaques : en Photographie comme en toute autre chose, il est bon de savoir ce que l'on fait et ce que l'on emploie et surtout de ne pas être dupe de marchands peu scrupuleux. Quand on aura fixé son choix, il sera bon de s'y tenir et de s'habituer à une seule sorte de glaces, c'est une garantie de succès.

Chargement des châssis. — La première chose à faire c'est de garnir les châssis de plaques sensibles, *de charger les châssis*, comme l'on dit habituellement. C'est une opération dont les détails varient avec le mode de construction de chaque appareil, mais qu'il faut s'habituer à faire avec le moins de lumière possible et même dans l'obscurité. On ne trouve pas toujours à s'éclairer à la lumière rouge, mais il est facile de se placer dans une obscurité complète, dût-on opérer sous deux couvertures de voyage superposées, comme cela nous est arrivé. On doit donc pouvoir, dans l'obscurité, charger ses châssis, en retirer les glaces posées, les appliquer l'une contre l'autre en les séparant avec de la paraffine, et les placer dans une ancienne boîte à plaques. Avec cela, on peut voyager sans s'embarrasser d'une lanterne et même de papier rouge et faire une excursion de plusieurs jours sans recourir au moindre laboratoire. Voilà encore une raison de plus pour ne pas changer de nature de glaces, car, il faut être habitué au mode d'emballage spécial à chaque fabricant pour opérer avec certitude.

§ 4. — Opérations sur le terrain.

De la pose. — C'est là le côté véritablement difficile de la Photographie ; nous y insisterons le plus possible en tâchant de faire profiter nos lecteurs des quelques observations que nous avons pu faire par nous-même.

Règles générales. — En fait de règles générales, on peut donner celle-ci. La pose doit être d'autant plus longue que l'objet à photographier est plus rapproché de l'objectif, que les couleurs vert, jaune ou rouge dominent dans la composition, que la lumière du jour est moins vive. Il faut poser plus longtemps le matin et le soir que dans la journée, en automne et en hiver qu'au printemps et dans l'été. Il faut abréger la pose dans les vues de mer. Il n'est pas utile, il est même souvent nuisible d'opérer par le soleil ; le jour est excellent et la lumière très active lorsque le soleil est légèrement voilé, *sous nues,* comme l'on dit vulgairement. Il faut éviter d'opérer à contre soleil et, quand on est forcé de le faire, garantir l'objectif au moyen d'un volet.

Il est évident que moins l'objectif est lumineux et plus il faut allonger la pose. Celle-ci devient donc de plus en plus longue à mesure que l'on prend des diaphragmes plus petits. Généralement, ces diaphragmes

sont calculés de façon que le temps de pose soit double en passant de l'un d'eux à celui qui lui est immédiatement inférieur.

Temps de pose. — On a donné bien des règles pour calculer le temps de pose, inventé bien des appareils dans le but de le déterminer : pour nous, c'est l'œil qui le détermine et qui ne trompe presque jamais, avec un peu d'habitude. Pour les débuts, efforcez-vous de poser trop peu, vous aurez des clichés un peu durs qui flattent bien plus un débutant que les images grises que donnent les plaques trop longtemps exposées. Ainsi, avec des plaques d'une bonne rapidité, devant un paysage bien éclairé, mais sans soleil, ne faites qu'ouvrir et fermer un objectif rectilinéaire, aussi vite que vous pouvez le faire à la main ; ce sera là votre point de départ. Vous rectifierez ensuite s'il y a lieu, puis, lorsque vous serez arrivé à un bon cliché, un peu fouillé, bien détaillé dans les ombres, vous étudierez bien l'image produite sur la glace dépolie pour y habituer votre œil : une vue moins éclairée demandera un peu plus de pose, plus éclairée, moins de pose, et peut-être l'emploi d'un appareil fonctionnant mécaniquement.

C'est là un procédé qui n'a rien de mathématique, mais dont l'emploi conduira plus sûrement au but que bien des calculs et l'emploi d'instruments compliqués. Lorsque la pose doit être un peu longue, il est bon, pour avoir un point de comparaison, de compter sur

une cadence qui vous est familière, celle du pas accéléré, par exemple, employée déjà en télégraphie optique. Les temps de pose sont généralement trop courts maintenant, sauf en ce qui concerne les intérieurs, les sous-bois et les reproductions, pour nécessiter l'usage d'une montre à secondes.

Vues panoramiques. — Il peut être fort intéressant, surtout au point de vue militaire, de faire une vue panoramique : c'est pourquoi nous conseillons d'avoir soit un objectif panoramique spécial comme ceux de Prazmowski, qui peuvent s'emporter dans la poche d'un gilet, soit une trousse permettant de transformer un rectilinéaire en un objectif de $0^m,11$ à $0^m,14$ de foyer.

On ne peut prendre une vue panoramique à toutes les heures de la journée : il faut attendre que le brouillard du matin soit tout à fait dissipé, il faut éviter les heures chaudes de la journée où la dilatation de l'air rend les lointains moins nets. Il faut avoir soin de se mettre complètement dans le sens de la lumière, si l'on ne peut attendre un jour très légèrement couvert. Si l'on était complètement maître de ses instants, on aurait tout avantage à profiter d'une éclaircie après une grande pluie, on serait sûr d'avoir des lointains parfaitement nets.

L'objectif sera monté ou descendu de telle sorte que l'on ait un quart de la glace environ occupé par le ciel.

Il faut se réserver des premiers plans afin que l'œil ait une échelle et puisse juger de la profondeur du

paysage; la mise au point se fera sur le plan moyen de la composition, en sacrifiant un peu les premiers plans et les lointains, mais ceux-ci moins que ceux-là. La pose sera très courte afin que les objets pris à l'horizon ne perdent rien de leur netteté; là encore, les premiers plans seront un peu sacrifiés. On aura toutes chances, en opérant ainsi, d'avoir des nuages, ce qui donne tout de suite bien plus d'air et de profondeur à la composition.

Paysages. — Pour faire un paysage, on opérera avec le rectilinéaire si l'on n'a pas le grand angulaire de Dallmeyer ou un objectif simple analogue. On pourra encore, si l'angle à embrasser est trop petit, se servir d'une seule des lentilles du rectilinéaire, en employant un diaphragme convenable.

Il faudra bien chercher à composer son paysage avant d'opérer : tel sujet qui semble ravissant à l'œil ne dit rien en Photographie, soit par suite de la réduction de certains détails, soit à cause du défaut d'éclairage de certains autres. L'œil s'habitue peu à peu à distinguer ce qui peut donner un résultat en Photographie avec l'appareil dont on dispose; mais il y aura toute une éducation à faire en regardant attentivement un paysage à l'œil nu et voyant ce qu'il donne sur la glace dépolie d'abord et finalement sur l'image positive.

Il ne faut pas chercher des choses bien compliquées pour faire un joli paysage en Photographie, des arbres, de l'eau, si c'est possible, une construction dont la cou-

leur ne soit pas trop crue. Il faut éviter des maisons blanches au milieu d'arbres verts, à moins que l'on ait un temps voilé qui corrigera un peu la crudité des tons. Si l'on opère au bord de l'eau et que l'on n'ait pas le soleil tout à fait à dos, il faudra se garantir des reflets qui viennent dans l'objectif en munissant celui-ci d'un volet noir que l'on n'ouvrira pas au-dessus de la position horizontale.

Il y a bien peu de cas où les vues à contre-soleil produisent un bon effet, et, pour les employer, il faudra la plupart du temps être contraint par les circonstances; dans celle-ci encore, l'usage du volet noir sera indispensable.

On aura soin de placer le point de fuite du paysage, au milieu de la glace dépolie et de mettre la ligne d'horizon à hauteur convenable pour que les premiers plans ne soient pas tronqués du pied et qu'il y ait encore de la lumière et de l'air au-dessus des derniers.

Il sera bon de faire poser quelques personnages aux différents plans du paysage, afin de donner l'échelle de la composition. Avec les courtes poses rien n'est plus facile maintenant que de prier les passants de s'arrêter un instant; à peine ont-ils répondu que la vue est prise, généralement à leur grand étonnement.

La pose devra être suffisante pour que tous les détails de verdure soient bien venus. Rien n'est affreux comme un paquet de noir figurant un ou plusieurs arbres, au contraire un feuillé délicat dénote un bon opérateur et un amateur consciencieux.

Sous-bois. — L'objectif à employer pour les sous-bois sera l'objectif simple à paysage, qui permet d'obtenir de la netteté à tous les plans, à défaut, le rectilinéaire. Il faudra une vive lumière extérieure ; on devra éviter les coulées de soleil trop vives qui feraient de grandes taches blanches au milieu d'un paysage généralement sombre. La pose sera longue, afin d'avoir un bon feuillé ; si l'on place des personnages, il faudra que leur figure soit en bonne lumière, afin qu'ils se détachent bien de l'ensemble.

Monuments. — Pour faire une vue de monuments, on devra employer le rectilinéaire suffisamment diaphragmé pour que tous les détails d'architecture soient parfaitement nets. Si la chambre noire est pourvue de niveaux, on la mettra bien d'aplomb ; si l'appareil n'en comporte pas, on le réglera le mieux possible à l'œil ou au moyen d'un fil à plomb. On pourra se régler sur le parallélisme des faces latérales de la glace dépolie avec les lignes verticales du monument. En tous cas, il ne faudra jamais placer l'objectif dans une position inclinée sous prétexte d'obtenir l'ensemble d'une construction. Si le décentrement vertical ne permet pas de l'avoir et si l'on manque de recul, il vaudra mieux ne rien faire ou ne faire qu'un détail de construction qu'une vue où tout sera déformé. Cette règle est absolue.

On devra opérer par une bonne lumière, de préférence par un ciel voilé, et, si l'on ne peut attendre un jour

favorable et qu'il faille opérer avec le soleil, plutôt à la fin de la journée qu'à tout autre moment.

On mettra au point sur un détail de construction ou de sculpture, sur une inscription. Si le monument que l'on a à photographier a un toit en ardoises, on évitera d'opérer lorsque ce toit sera vivement éclairé, car il viendrait en blanc sur le positif, ce qui serait du plus vilain effet. Pour une raison contraire, on fera son possible pour éviter de prendre avec la construction des verdures trop rapprochées qui viendraient en masses sombres, formant un violent contraste avec le sujet principal de la composition.

La pose sera généralement assez courte : il faut éviter que certains détails, tels que les barreaux de persiennes, par exemple, soient *brûlés*, et que les parties supérieures du monument, les girouettes, crêtes, etc., ne puissent plus se distinguer du ciel par excès de pose.

Intérieurs. — Pour photographier un intérieur, il faut, comme précédemment, bien régler l'horizontalité de la base de l'appareil. On emploie le rectilinéaire à pleine ouverture si l'éclairage est faible. On peut se mettre un peu oblique à la lumière, pour profiter de certains effets d'ombres que l'on peut obtenir dans cette position. Il faut éviter d'avoir dans la glace une fenêtre par où la lumière vive entre en plein ; non seulement cela tuerait le reste de l'image, mais il se produirait tout autour de l'ouverture une auréole blanche du plus disgracieux effet.

La pose doit être généralement assez longue. Si l'on n'a que des détails à prendre, une cheminée ou un meuble, par exemple, on peut les éclairer au moyen de deux rubans de magnésium brûlant sur une bougie, la pose sera considérablement diminuée.

Levées de terre. Fortifications. — C'est peut-être le seul cas où il soit bon d'opérer franchement à contre soleil. Comme avant tout, on veut montrer la succession des plans et leur position relative, il faut les éclairer et les ombrer vivement. Pour la même raison, comme il faut obtenir un cliché heurté, la pose doit être courte.

Machines. — Pour les vues de machines, il faut également avoir beaucoup d'ombres et pas mal de contraste; on prendra donc la lumière très oblique et la pose courte. L'horizontalité de l'appareil devra être parfaitement établie.

Instantanés. — S'il s'agit d'un ensemble animé, on cherchera à se placer de façon à avoir un bon éclairage et de telle sorte que l'axe de l'appareil se trouve à peu près dans la direction du mouvement des objets et des personnages formant premier plan. Si l'on veut photographier un seul personnage, ou bien un animal, ou un objet en mouvement, il faudra faire de cette observation une règle absolue et ne jamais se placer perpendiculairement au sens du mouvement. En prenant un peu d'obliquité sur la direction générale de ce mouvement,

on obtiendra un effet bien suffisant. Si le mouvement dont il s'agit est alternatif, il faudra choisir pour opérer le moment où il change de sens : ainsi, un enfant sautant à la corde, un chien, un cheval franchissant un obstacle seront pris au haut de leur course. Une vague à la mer sera facilement photographiée, si l'on saisit le moment où le flot ayant atteint le haut de sa course, l'eau va se disperser en redescendant. Un navire devra être pris également soit en haut, soit au fond d'une vague. Il est certainement possible d'obtenir des instantanés en se plaçant autrement, mais c'est au détriment des détails et l'on n'a plus que des silhouettes, au moins pour la majorité des appareils employés.

En tous cas l'éclairage doit être très bon et, excepté pour les vues à la mer, il est utile d'avoir le soleil ou du moins le soleil très peu voilé. Il est bien entendu que, pour tous les instantanés, il ne peut plus être question d'opérer à la main; la guillotine sans caoutchouc est même souvent insuffisante, sauf pour les vues de vagues dont le mouvement est relativement lent.

Groupes. — Pour faire un groupe en plein air, on se servira de l'objectif rectilinéaire, diaphragmé de telle sorte que tous les personnages soient parfaitement nets. On s'efforcera de disposer son groupe de façon que les têtes se trouvent autant que possible dans le même plan : on peut, pour arriver à cela, mettre les personnages sur trois plans, ceux du premier et du dernier se rapprochant le plus possible du plan intermédiaire

sur lequel a lieu la mise au point. Les personnages qui posent ne devront pas avoir l'air contraint; il faudra, pour éviter toute fatigue et prévenir les mouvements involontaires qui en résultent, se hâter d'opérer aussitôt la mise au point terminée. La pose sera un peu longue, comme toutes les fois que l'on opère sur des objets rapprochés et peu lumineux. On se gardera bien d'opérer au soleil, mais il faudra se placer dans le sens de la lumière.

Portraits. — Il ne peut être question ici que de faire un portrait en plein air et *sans prétention*. On opérera avec le rectilinéaire suffisamment diaphragmé. On se placera à l'ombre en se garantissant de la lumière venant d'en haut, par un écran au besoin, afin d'éviter que les personnages aient les cheveux blancs et le dessous des yeux noirs. On mettra au point sur les yeux et l'on fera bien attention que les mains ne soient pas dans l'ombre, cas dans lequel elles paraîtraient toutes noires, ou en avant, ce qui les ferait disproportionnées. Si l'on peut faire retoucher son cliché, il sera bon de le faire, car la Photographie a le défaut de détailler admirablement les rides et les rugosités de la peau, toutes choses auxquelles l'œil est familier et auxquelles on ne fait pas attention sur l'original, tandis qu'elles frappent sur un portrait.

Reproductions. — Pour reproduire une carte, une gravure, etc., on opèrera avec le rectilinéaire assez dia-

phragmé pour que toute la plaque soit couverte avec netteté. On se placera en plein air ou dans une galerie bien éclairée, à l'ombre en tout cas et dans le sens de la lumière, l'objet à reproduire étant accroché à un mur et placé dans une position parfaitement verticale. L'appareil devra être parfaitement réglé comme horizontalité, son centre correspondant à celui de l'image à reproduire et sa face bien parallèle au mur.

Si l'échelle de la reproduction n'est pas imposée, la mise au point sera relativement facile; s'il en est autrement, on sera exposé à de longs tâtonnements; le mieux sera d'enlever l'appareil de dessus son pied et de le placer sur une table afin de pouvoir faire varier plus facilement sa position par rapport à celle de l'objet.

Pour éviter le manque de netteté causé par la reproduction du grain du papier, il est bon de placer l'image à photographier au fond d'une pyramide quadrangulaire en carton bristol bien blanc qui, renvoyant la lumière par ses quatre faces, annihile les effets d'ombre produits sur le grain. On peut encore placer l'image sous verre, à la condition d'adopter un éclairage tel que les reflets du verre disparaissent.

Pour reproduire des tableaux, on peut employer avec succès des glaces *isochromatiques*, avec lesquelles les couleurs prennent une échelle de tons noirs correspondant à celle que l'œil leur attribue dans la nature. Il faut, pour obtenir un résultat marqué dans ce sens, faire usage de celles de ces glaces qui sont marquées *peu rapides*.

§ 5. — Travaux au retour.

Développement du cliché. — La pose une fois faite, il faut révéler l'image. On peut, pour cela, attendre plusieurs jours et même plusieurs mois; il est préférable de le faire de suite, d'abord parce que l'action chimique du révélateur est plus vive, ensuite, parce que l'on a tout profit à savoir comment l'on a opéré pour rectifier, s'il y a lieu, son temps de pose et la marche de son appareil.

Nous conseillerons : le développement dit au fer, pour tout ce qui n'est pas instantané, en y comprenant même les vues faites à la guillotine sans caoutchouc, accessoirement, et pour les grands instantanés seulement, le développement à l'acide pyrogallique. La facilité des manipulations, la possibilité d'opérer sans se tacher sont les raisons qui font préférer le premier mode de développement, bien que le second habilement employé permette une bien plus grande latitude dans le temps de pose et donne, *suivant nous,* des clichés d'une plus grande finesse.

Développement au fer. — Pour opérer le développement au fer, préparer les solutions suivantes *à froid* :

(a) Sulfate de protoxyde de fer pur...... 30gr
 Acide tartrique.................... 0gr,5
 Eau distillée ou de pluie............ 100gr

(*b*) Oxalate neutre de potasse............ 90ᵍʳ
 Eau distillée ou de pluie............. 300ᵍʳ

La solution (*a*) se conserve un mois à la condition d'être exposée en pleine lumière; la solution (*b*), indéfiniment.

Il se forme généralement un dépôt blanc dans la solution d'oxalate de potasse; ce dépôt est d'autant moins abondant que l'eau et le sel employés sont plus purs, mais il existe néanmoins presque toujours; il y aura donc lieu, lorsque l'on arrivera à la fin de la solution de la décanter avec soin et, au besoin, de la filtrer.

La dissolution du sulfate de fer est complète au bout de 2ʰ si l'on a soin d'agiter de temps en temps, celle de l'oxalate demande plus longtemps pour se faire, il faut bien 24ʰ, et l'on doit agiter vigoureusement à plusieurs reprises.

Au moment d'opérer, prendre 3 parties, de la solution (*b*), verser dedans 1 partie de la solution (*a*). La liqueur doit devenir couleur vin de Malaga et rester parfaitement claire. Si la liqueur est trouble et qu'il se forme un précipité jaune, on s'est trompé dans les proportions, il y a lieu de recommencer.

La glace étant retirée du châssis, dans le laboratoire éclairé à la lumière rouge, on la place dans une cuvette et l'on verse dessus rapidement 60ᶜᶜ ou 80ᶜᶜ (pour une glace de 13 × 18) de la dissolution ci-dessus. L'image doit apparaître au bout de quelques secondes. Si la

pose a été bonne, on voit les noirs du dessin monter graduellement. On n'arrête le développement que quand les grands noirs apparaissent de l'autre côté de la plaque et quand, tous les détails étant bien sortis sur le recto, les blancs commencent à prendre une teinte grise. Cette teinte doit être plus ou moins prononcée, suivant la nature des plaques que l'on emploie. On juge aussi par transparence du degré d'opacité des grands noirs. Il faut que cette opacité soit assez grande, car le cliché perd de sa valeur au fixage.

Si la pose a été trop longue, l'image apparaît d'un seul coup et le cliché devient rapidement tout gris, il serait perdu sans remède si l'on n'avait la précaution de se munir d'une solution de bromure de potassium à 10 pour 100 dont on verse, un peu rapidement, quelques gouttes dans le bain de développement rassemblé dans un coin de la cuvette. Le bromure retarde le développement et permet à l'image de monter sans se voiler. Il ne faut pas craindre d'en user ; il est préférable d'avoir à prolonger son développement quelques minutes, plutôt que de voir un cliché perdu par trop de précipitation.

Si l'on croit que la pose a été trop courte, on fait tremper la plaque dans un bain de chrysaniline à $\frac{1}{2000}$ pendant une minute seulement; le développement, conduit comme à l'ordinaire, se fait beaucoup plus vite. Avec ce procédé, on n'a pas à craindre, comme avec beaucoup d'autres, que l'épreuve vienne à se voiler, si la pose n'a pas été trop courte, et l'on peut obtenir du

procédé au fer tout ce qu'il peut donner comme rapidité. La dissolution de chrysaniline doit se faire à chaud ; pour plus de commodité, on prépare une solution mère au $\frac{1}{100}$ qu'on étend d'eau au moment du besoin pour la ramener à $\frac{1}{2000}$: le bain peut servir jusqu'à épuisement ; son prix est tout à fait insignifiant, puisque la chrysaniline, prise chez les marchands de produits chimiques, ne coûte que $0^{fr},10$ le gramme.

Le bain d'oxalate de fer peut servir pour trois ou quatre plaques, si l'on est obligé de ménager ses ressources; mais, si l'on est bien approvisionné, il est préférable d'employer du bain neuf pour chaque cliché, tout au moins pour terminer le développement. La meilleure utilisation d'un bain ayant déjà servi consiste à s'en servir pour la première partie du développement, jusqu'à la venue des détails : l'action est lente et l'on est parfaitement le maître de l'opération que l'on achève avec du bain neuf. On peut employer ainsi un bain ayant servi depuis quatre ou cinq jours, à la condition qu'il ait été exposé à la lumière et qu'il soit décanté avec précaution.

Fixage. — Le cliché étant développé, on le lave soigneusement sous un jet d'eau courante, à défaut, en l'agitant dans un baquet rempli d'eau propre, ou enfin, dans une cuvette pleine d'eau que l'on change une ou deux fois, puis on le plonge dans un bain fixateur d'hyposulfite de soude qui a pour but d'enlever tout le bromure d'argent non réduit par la lumière. On prépare

ce bain en mettant une poignée de cristaux d'hyposulfite dans un vase en grès, en verre ou en faïence, contenant environ un litre d'eau, et en agitant 2 ou 3min avec une baguette de verre ; on verse le liquide dans une cuvette spéciale, uniquement destinée à cet usage. Il reste dans le fond du vase de l'hyposulfite non dissous qui sert pour une autre opération. Le cliché est laissé dans le bain d'hyposulfite jusqu'à ce que toute la teinte blanche qui recouvre l'envers de la plaque ait disparu et que les parties claires de l'image soient devenues tout à fait transparentes. Il est ensuite soigneusement rincé, puis placé dans la petite fontaine au lavage dans laquelle il doit rester 10h à 12h ; on le change deux ou trois fois d'eau pendant ce temps. Si l'on n'a pas fait l'acquisition d'une fontaine spéciale pour le lavage des clichés, on place ceux-ci debout dans un baquet dont on change plusieurs fois l'eau.

Le bain d'hyposulfite peut servir pour toute une série d'opérations faites sans interruption dans la même journée.

Il faut éviter de la façon la plus absolue qu'il tombe la moindre goutte d'hyposulfite dans le bain du développement et avoir soin de se laver les mains et les essuyer chaque fois qu'on a touché à un objet ayant eu le contact du bain ou des cristaux d'hyposulfite. Si l'on venait à manier une glace sensible sans avoir pris cette précaution, il se formerait au développement une auréole noire à l'endroit où les doigts ont porté et le cliché serait irrémédiablement perdu.

Développement à l'acide pyrogallique. — Lorsque l'on veut faire des instantanés proprement dits, avec les obturateurs plus rapides que la guillotine simple, sans caoutchouc, il faut, pour obtenir des détails, employer le développement à l'acide pyrogallique. Nous indiquerons la formule à l'ammoniaque, dite formule d'Edwards, qui donne d'excellents résultats.

On forme deux liqueurs mères :

(c) Acide pyrogallique 3gr
Glycérine........................ 3cc
Alcool à 90°..................... 18cc

(d) Ammoniaque concentrée............ 3cc
Glycérine........................ 3cc
Bromure de potassium.............. 0gr,05
Eau distillée ou de pluie........... 18cc

Ces deux liqueurs peuvent se conserver six mois dans des flacons bouchés à l'émeri.

Au moment du besoin, préparer les deux solutions suivantes :

(e) Liqueur (c)...................... 1 partie.
Eau............................. 15 »

(f) Liqueur (d)...................... 1 partie.
Eau............................. 15 ».

Pour développer, plonger les glaces préalablement ramollies dans l'eau pure pendant 2 ou 3min, dans un bain composé de parties égales des solutions (e) et (f). L'image se développe progressivement, on arrête le

développement lorsque, les grandes ombres se voyant à l'envers de la plaque, l'opacité des noirs paraît suffisante. La coloration donnée par l'acide pyrogallique étant particulièrement opposée à l'action des rayons lumineux chimiques, il est bon de chercher à atteindre une opacité moindre avec ces clichés qu'avec ceux développés au bain du fer.

Si la pose a été un peu longue, on rejette tout le bain dans un verre, on y ajoute quelques centimètres cubes de la dissolution (*e*) et on reverse le tout sur le cliché. On agit de même avec la solution (*f*) si le développement ne se fait pas suffisamment vite.

Si le cliché est un peu long à développer, et si le bain a pris une forte coloration brune, il faut rejeter celui-ci et opérer avec un bain neuf.

Nous avons indiqué récemment un perfectionnement à cette méthode qui permet d'en obtenir toute la rapidité désirable et, en même temps, d'avoir des clichés d'une belle coloration noire brune, exempte du voile vert qui se forme souvent avec les développements pyrogalliques. Au lieu de commencer par plonger la glace dans l'eau pure, on la place dans un bain composé de :

(*g*) Eau de pluie.......................... 100cc
Sulfite de soude........................ 10cc
Hydroquinone.......................... 1gr

On n'égoutte pas et on développe comme à l'ordinaire. Le bain (*g*) peut servir pour toute une journée au moins.

Si les noirs ne montent pas bien, on ajoute au bain de développement pyrogallique quelques gouttes de la solution suivante :

(*l*) Eau 10cc
Hydroquinone 0gr,10

que l'on ne prépare qu'au moment du développement et qui peut servir toute la journée.

L'hydroquinone coûte actuellement 0fr,20 le gramme environ, on voit donc que son emploi n'augmente pas sensiblement le prix du développement, qu'il améliore beaucoup.

Le fixage se fera de la même façon que pour le développement au fer. Le développement alcalin tendant à favoriser le décollement de la couche de gélatine, il y aura lieu d'employer une dissolution d'hyposulfite un peu moins concentrée, surtout en été. Par les très grandes chaleurs, il sera bon de passer un morceau de paraffine sur le côté de la glace et, surtout, d'immerger le cliché au sortir du développement dans un bain d'alun ordinaire à 5 pour 100 ; on l'y laissera séjourner 5min et on lavera soigneusement avant le fixage.

Nous conseillons de se familiariser avec le développement pyrogallique, qui, par la faculté qu'il offre de conduire l'opération à sa volonté, présente de grandes ressources ; une fois que l'on sera bien maître du procédé, il conviendra de le réserver pour certaines occasions particulières, comme la production des instantanés, le développement de clichés obtenus avec des

poses relativement courtes et peu de lumière, etc. Pour l'usage courant, il sera préférable de s'en tenir au bain de fer, si maniable et si facile à employer.

Lorsque l'on passera d'un développement à l'autre, il faudra rincer soigneusement toutes les cuvettes, en commençant par un lavage à l'eau acidulée à 5 pour 100 avec de l'acide chlorhydrique.

Renforcement. — Quel que soit le procédé employé, il peut arriver que l'on n'ait pas assez prolongé le développement et que le cliché manque d'intensité, il y aura lieu alors de le renforcer.

Après avoir laissé le cliché complètement sécher, on le placera pendant 5^{min} environ dans un bain d'eau de pluie, puis on le plongera rapidement dans un bain de bichlorure de mercure à 6 pour 100, préalablement filtré. Si des bulles d'air empêchaient le bichlorure de mouiller immédiatement toute la surface, on les enlèverait avec un tortillon de papier joseph. Une fois dans le bain, le cliché blanchit rapidement : on le retire lorsqu'il est devenu tout à fait blanc et que l'image de négative qu'elle était paraît en positif. On rince alors *parfaitement* la plaque ; il ne faut pas qu'il reste à la surface la moindre trace de bichlorure, si l'on veut éviter les dépôts et les taches. Le cliché est enfin plongé dans un bain d'eau filtrée additionnée d'ammoniaque. Il noircit rapidement, par places d'abord, puis sur toute sa superficie. Lorsque la teinte noire est bien uniforme, aussi bien sur le côté de la gélatine que sur l'envers du

cliché, on retire celui-ci du bain, on le lave soigneusement et on le laisse sécher.

On peut, s'il est besoin, modérer l'action du renforçateur en laissant le cliché séjourner moins longtemps dans le bain de bichlorure. Nous rappelons en passant que le bichlorure de mercure est un poison violent et que l'on doit user de grandes précautions dans son emploi. Le contre-poison est le blanc d'œuf dont l'albumine se coagule sous l'influence de ce réactif.

Le bain de bichlorure sert jusqu'à épuisement : on doit le filtrer chaque fois.

Il ne faut pas demander au renforcement plus qu'il ne peut donner; il ne fait qu'augmenter l'opacité des noirs sans jamais faire sortir un détail qui ne serait pas venu au développement. On doit en user avec mesure, car il force les contrastes et rend les épreuves définitives beaucoup plus dures qu'avant. Il faut donc n'y recourir que lorsqu'il y a besoin absolu de le faire.

Affaiblissement des clichés. — Si le développement d'un cliché a été poussé trop loin et que les noirs aient trop d'opacité, on peut essayer de baisser le ton général du cliché en usant du moyen suivant :

La glace séchée puis immergée 5^{min} dans l'eau, est placée dans un bain iodé ainsi composé :

Eau distillée..........................	500^{cc}
Iodure de potassium.................	5^{gr}
Iode en paillettes....................	$1^{gr}25$

Lorsque le cliché a pris une légère teinte jaune, on le rince à l'eau pure et on le passe à l'hyposulfite; on lave et on sèche comme à l'ordinaire.

Il est bon de recommencer plusieurs fois l'opération en limitant chaque fois au minimum le séjour du cliché dans l'eau iodée et de ne pas chercher à affaiblir trop le cliché d'un seul coup, on risquerait de le perdre entièrement.

Observations sur le séchage des clichés. — Il ne faut pas sécher les clichés au soleil : la gélatine se piquerait, si elle ne fondait pas, et le cliché serait parsemé de petits points blancs. Le même inconvénient se produira si on laisse séjourner les clichés dans un milieu humide en les serrant l'un contre l'autre sur l'appui-glaces. Il faut, pour un bon séchage, de l'air sec et une température modérée : éviter surtout la poussière.

Retouche. — Les clichés une fois secs sont nettoyés à l'envers de la glace; on rebouche ensuite avec un pinceau très fin et du vermillon épais les petits trous qui ont pu se produire, en opérant à l'envers de la glace si l'on n'est pas sûr de soi, sur l'image même si l'on a une certaine sûreté de main. Si l'on a l'habitude du dessin, on peut accentuer quelques détails, à l'aide de légères touches faites avec un crayon très fin manœuvré du bout des doigts. Nous parlerons des différentes autres retouches que l'on peut pratiquer facilement, lorsque nous traiterons du tirage des épreuves.

Collodionnage des clichés. — Il est tout à fait inutile pour un amateur qui n'a qu'un tirage restreint d'épreuves à faire de vernir les clichés; mais, comme il faut avant tout les préserver de l'humidité, il est bon de les recouvrir d'une couche de collodion normal. Pour cela, on essuie doucement la plaque avec un blaireau, puis, maintenant cette plaque horizontale dans la main gauche, le coin appuyé sur le pouce, la plaque posant sur les quatre autres doigts, on verse du collodion dans le coin droit, dans la diagonale du rectangle et au quart de la largeur de cette ligne environ, à partir de ce coin; on verse jusqu'à ce que la couche formée par le liquide vienne toucher les bords; on incline alors la glace successivement vers les trois autres coins et on égoutte par le dernier sur le goulot du flacon. La plaque est mise à sécher verticalement.

Cette opération n'est pas indispensable, mais, lorsqu'elle est faite, elle peut éviter des accidents, entre autres ceux résultant de l'application d'un papier positif encore humide, qui tache le cliché et le perd sans remède.

CHAPITRE II.

PRODUCTION DE L'IMAGE.

Impression aux sels d'argent. — Un cliché étant donné, il existe actuellement de nombreuses méthodes d'en obtenir des épreuves sur papier. Nous n'en étudierons ici que deux : celle qui repose sur l'emploi des sels d'argent, la plus ancienne et la plus répandue de toutes, et celle dite aux sels de platine.

Dans la première, nous utiliserons, pour la production de l'image positive, la propriété des sels haloïdes d'argent qui nous a déjà servi à obtenir le négatif. Ici, le support sera une feuille de papier, le véhicule, l'albumine prenant également part à l'action chimique, la matière sensible, le chlorure d'argent.

Sommaire de l'opération. — Le sommaire de l'opération est le suivant : sur une feuille de papier on étend une couche d'albumine chargée de chlorure de sodium. Après séchage, cette feuille est mise au contact d'un bain de nitrate d'argent. Un nouveau séchage permet

d'appliquer la feuille sous un cliché et d'exposer le tout à la lumière. Celle-ci pénètre à travers les parties claires du cliché et produit sur le papier une image inverse par rapport à celui-ci et directe, au contraire, par rapport au sujet que l'on a photographié tout d'abord. Lorsque cette image est bien venue, on la lave et on la traite par un sel d'or qui, se substituant au sel d'argent réduit, donne à l'épreuve une teinte plus agréable à l'œil. Il ne reste plus qu'à fixer à l'hyposulfite pour exclure l'argent non réduit et à laver soigneusement l'épreuve.

Papier sensible. — On peut acheter dans le commerce du papier simplement albuminé et le sensibiliser soi-même. Cette opération, que l'on trouve économie à faire dans les ateliers où l'on doit exécuter un tirage important, ne présente aucun intérêt. Nous conseillons donc d'acheter du papier tout sensibilisé, que l'on trouve chez tous les marchands de produits photographiques. Ce papier se conserve fort longtemps lorsqu'il est tenu à l'abri de la lumière et de l'humidité. Il sera bon, pour être sûr de l'avoir toujours en bon état, de le renfermer dans un étui en fer-blanc, muni d'un petit godet en treillis de fil de fer étamé renfermant un peu de chlorure de calcium. Cet étui, que l'on vend surtout pour la conservation du papier aux sels de platine, est facile à se procurer. Le papier sensibilisé se vend par feuille entière; pour le couper au format voulu, on le pliera en évitant autant que possible d'ap-

pliquer les doigts sur la surface sensible; on se servira ensuite d'un couteau à papier bien propre. L'opération devra se faire dans le demi-jour, ou mieux à la lueur d'une bougie.

Châssis positif. — Pour exposer la feuille sensible à la lumière, on fera usage d'un châssis positif dit châssis-presse. Il existe deux ou trois modèles de ces châssis. Le châssis ordinaire, à glace forte, est le plus usité. Il se compose d'un cadre en bois de quelques centimètres plus large et plus long que le format du cliché, et d'environ $0^m,04$ à $0^m,05$ de hauteur. Sur une rainure pratiquée à $0^m,01$ du bord inférieur, s'appuie une glace forte sur laquelle on doit poser le cliché. Un panneau à charnières et à deux vantaux entre exactement dans le cadre; il est maintenu au contact de la glace par deux barres de bois à charnières, une par vantail, qui s'agrafent au cadre au moyen d'un verrou métallique du côté opposé à la charnière, et appuient sur les panneaux par l'intermédiaire de ressorts en acier.

Dans les châssis anglais il n'y a pas de glace support, le cliché porte directement sur la rainure du cadre, dont la dimension est réduite en conséquence. Ce châssis est léger, facilement transportable, mais il expose au bris des clichés. Nous supposons que l'on emploie le châssis ordinaire, l'opération étant presque identique avec les autres appareils.

Exposition. — La glace du châssis et le châssis lui-

même étant parfaitement nettoyés, on applique le cliché contre la glace, verre contre verre, puis on place la feuille sensible sur le cliché, contre la gélatine, on met par dessus un coussin suffisamment épais, on rabat successivement et on serre les deux panneaux du châssis. Le coussin peut être en feutre ou, à défaut, en papier. Dans ce dernier cas, il faut avoir soin que la dernière feuille du coussin, au moins, ne soit pas une feuille de papier imprimé : les caractères marqueraient sur l'épreuve.

La pose doit avoir lieu à l'ombre, la venue de l'image est plus lente, mais l'impression des détails, surtout dans les clichés très doux, se fait bien mieux. Avec des clichés très légers, il est quelquefois utile de placer sur la glace un verre dépoli.

En opérant à l'ombre, on évite encore que les défauts du verre du cliché ou les petites rayures de la glace du châssis ne soient imprimés sur l'épreuve. Dans le cas où, pour utiliser un cliché très opaque, on serait obligé d'opérer au soleil, il faudrait retourner fréquemment le châssis et varier son inclinaison par rapport à la lumière du soleil pour éviter l'impression des défauts du verre.

On suit la venue de l'image en examinant de temps en temps le papier sensible dans le demi-jour. On ouvre pour cela une moitié seulement du panneau qui ferme le châssis, le papier est maintenu exactement en place par l'autre vantail. Il faut que l'image soit poussée jusqu'à ce que les blancs aient une légère teinte

violette : elle baissera beaucoup dans les opérations de virage et de fixage.

Artifices à employer dans la production des positifs. — Avant de parler de ces opérations, il convient de compléter ce que nous avons dit au sujet des retouches à faire aux clichés et, tout d'abord, de parler des ciels dans les paysages. Si la pose primitive a été bonne et le cliché bien développé, le ciel sera blanc sur l'épreuve ou bien les nuages seront imprimés. S'il en est autrement, il faut rendre opaque la partie du cliché qui correspond au ciel : pour cela, on cerne avec du vermillon tout le contour du dessin, sur une largeur de $0^m,01$ environ, en opérant sur l'image elle-même et on recouvre le surplus d'une feuille de papier noir épousant grossièrement les formes de ce contour et recouvrant de $0^m,005$ environ le trait de vermillon. L'opération est facile à faire pour des vues de monuments, ou lorsque l'horizon est figuré par des lignes presque droites, mais lorsqu'on a à suivre le contour des découpures d'un feuillé, il faut beaucoup de délicatesse de main et le résultat est parfois très dur.

Nuages artificiels. — Si un ciel gris est du plus vilain effet, un ciel blanc est bien dur et donne peu d'air et de fuite à un paysage. Il est facile de remédier à ce défaut en imprimant des nuages après coup. On peut faire soi-même des clichés de nuages en saisissant le moment où, dans la région du soleil, le ciel est chargé

de nuages vigoureusement éclairés; la pose est très courte. Si l'on ne réussit pas, il faut se procurer des clichés tout faits que l'on réussit particulièrement bien en Angleterre; ces clichés sont sur papier ciré et se conservent indéfiniment avec un peu de précaution. On doit choisir des clichés de nuages à formes un peu heurtées et très irrégulières; ils font bien mieux que ceux qui représentent des ciels moutonnés figurés par des dentelures à peu près uniformes. Nous supposons que l'on ait un cliché convenable et que l'on ait tiré l'épreuve d'un paysage ou d'un monument avec un ciel bien blanc. On place dans le châssis le cliché de nuages puis l'épreuve, en ayant soin de disposer le cliché de façon que l'éclairage des nuages soit bien du même sens que celui de l'image. On referme le châssis et on l'expose en le tenant à la main et en recouvrant, par une bande de carton ou un coussin de papier, la partie de l'image qui ne correspond pas au ciel : on agite continuellement l'écran dans un sens perpendiculaire à la ligne d'horizon, afin que la limite de protection de cet écran ne soit pas figurée par une ligne qui défigurerait l'épreuve et que le ciel se fonde bien avec l'ensemble du paysage. Il ne faut qu'indiquer les nuages et user de ce moyen comme de tous les artifices, en Photographie, avec discrétion.

Fonds dégradés. — Si l'on a posé un portrait et que l'on veuille faire le fond dégradé, on placera sur la glace du châssis du papier opaque dans lequel on aura

fait un trou épousant grossièrement la forme du contour extérieur du portrait et laissant un vide de quelques millimètres autour de ce contour. On tirera sous une glace dépolie.

Clichés trop durs. — Si, dans une première épreuve, certaines parties sont venues trop noires, on couvrira, dans les parties correspondantes, l'envers du cliché de carmin étalé avec le doigt : le grenu de la peau formera sur la glace une sorte de dépoli dont l'opacité sera souvent suffisante pour corriger le défaut signalé. On peut redoubler l'opération en opérant sur la glace du châssis. Dans tous les cas, il faudra tirer à l'ombre. Ce procédé est surtout applicable aux têtes des personnages dans les groupes. Dans ce cas, il faudra enlever la teinte vis-à-vis des yeux.

Adoucir l'épreuve. — Enfin, si l'on a une épreuve où paraissent certains détails très noirs sur un fond très blanc, un terrain rocailleux éclairé par le soleil, par exemple, il sera bon, pour diminuer la dureté de l'épreuve, d'imprimer une légère teinte sur la partie qui présente ce défaut en cachant les parties voisines.

L'épreuve, une fois obtenue et terminée avec toutes les opérations de détail dont nous venons de parler, est lavée dans deux eaux successives : de violette elle devient rouge et l'eau de lavage prend un aspect laiteux.

Virage. — On procède alors au *virage*, c'est-à-dire à la substitution des sels d'or aux sels d'argent. On a préparé d'avance les deux solutions suivantes :

(*m*) Eau de pluie filtrée 1000cc
 Chlorure d'or...................... 1gr

(*n*) Eau de pluie filtrée 1000cc
 Acétate de soude.................. 20gr

Douze heures au moins avant l'emploi, on forme un mélange à parties égales de ces deux solutions, c'est le bain de virage dans lequel on fait baigner les épreuves après le premier lavage. Il faut agiter continuellement les feuilles soumises au virage et, s'il y en a un assez grand nombre superposées dans la cuvette, les faire changer plusieurs fois de rang dans la superposition. On voit bientôt l'image changer de couleur et de rouge devenir violette, et les blancs s'accuser plus fortement. Le virage agit d'autant plus vite qu'il est plus neuf; on s'en sert jusqu'à épuisement. Certains auteurs ajoutent au vieux virage du virage neuf; nous préférons épuiser complètement une solution, puis faire usage d'une neuve ensuite. Le virage se fait mieux par les temps chauds que par le froid. Il faut le pousser jusqu'à ce que l'on ait un peu dépassé la teinte que l'on désire et, généralement, rechercher un violet chaud; on doit éviter de pousser l'image jusqu'aux tons froids qu'on obtient en prolongeant l'opération, l'image resterait terne et grise.

Il existe de nombreuses formules de virage, celle que

nous avons donnée est consacrée par un long usage ; se méfier des virages dont la composition est tenue secrète, et que l'on vend dans des bouteilles précieusement cachetées ; on n'a fait aucune découverte importante à ce sujet et l'on vous vend bien cher ce que vous pouvez fabriquer à bon compte.

Fixage. — Après le virage, les épreuves sont lavées puis mises dans un bain d'hyposulfite qui doit les fixer. Ce bain doit être préparé comme celui qui nous a servi pour le fixage des clichés, mais être étendu en outre de trois fois son volume d'eau. Dans le bain d'hyposulfite les épreuves changent encore de couleur : celle-ci devient plus chaude, le violet tourne au rouge-brun, les blancs s'éclaircissent tout à fait. Le séjour des épreuves dans le bain de fixage ne doit pas être inférieur à 15min.

Lavage. — Il faut procéder ensuite à un lavage soigné dont la durée doit être au moins de 12h en changeant plusieurs fois d'eau. C'est en effet l'hyposulfite qui reste dans les épreuves qui leur donne à la longue cette teinte jaune d'un aspect si désagréable. Pour obtenir un bon lavage, il faut que les épreuves baignent dans un récipient aussi grand que possible et qu'elles y soient en suspension sur une mousseline, une grille en zinc ou un grillage étamé, de façon que l'hyposulfite tombe toujours au fond du récipient. Cette installation est facile à réaliser partout. Il arrive quel-

quefois l'été que l'albumine des épreuves se soulève et forme des ampoules qui laissent des marques au séchage. On évite cet inconvénient en employant de l'eau très fraîche pour les lavages et de préférence de l'eau de puits.

Montage des épreuves. — Les épreuves étant bien lavées sont épongées au papier buvard puis séchées à l'air libre. La teinte des épreuves reprend de la vigueur au séchage. On coupe ensuite avec une pointe et sur une glace les feuilles au calibre choisi, on les fait détremper dans l'eau, puis on les colle sur un carton avec de la colle d'amidon passée dans une fine mousseline. Il vaut mieux les coller sur des cartons teintés, soit en gris, soit en bleu gris que sur un carton blanc. Après séchage, on cylindre les épreuves, ou, si l'on n'a pas de presse à soi, ce qui arrive dans la majorité des cas, on les fait cylindrer chez un imprimeur. On retouche alors avec un pinceau fin en employant un mélange d'encre de Chine et de carmin, de manière à dissimuler les petits défauts qui peuvent exister. Il faut agir par toutes petites touches. On facilite quelquefois cette opération en dépolissant l'endroit où doit être opérée la retouche avec un peu de poussière d'os de seiche. Enfin, on passe les épreuves à l'encaustique en les frottant avec un morceau de flanelle. On peut éviter cette dernière opération, si l'on a la possibilité de faire cylindrer les épreuves à chaud, ce qui leur donne un beau brillant.

Procédé aux sels de platine. — Le procédé aux sels de platine peut être facilement pratiqué par un amateur. La teinte de gravure un peu froide qu'affectent les épreuves obtenues en l'employant convient bien à la reproduction des monuments, des machines, à celle des dessins et des gravures. C'est à cela qu'il est bon de s'en tenir, bien que de très habiles opérateurs produisent avec lui de fort beaux portraits : il est beaucoup trop froid pour les paysages.

Ce procédé repose sur le principe suivant : une feuille de papier recouverte d'un mélange d'oxalate de peroxyde de fer et de chlorure de platine, est exposée à la lumière ; celle-ci agit sur le sel de fer qui noircit légèrement vis-à-vis des parties éclairées du cliché ; l'action lumineuse est complètement révélée par l'immersion de la feuille dans un bain d'oxalate de potasse porté à 70° ; le sel de fer en se réduisant agit sur le chlorure de platine, et l'image se forme par le dépôt d'une couche noirâtre de platine métallique. Il ne reste plus qu'à laver la feuille dans l'eau acidulée à l'acide chlorydrique qui enlève les sels de fer, puis dans l'eau pure pour obtenir l'épreuve définitive.

Le papier s'achète tout préparé ; on le conserve dans un cylindre en tôle muni d'un petit récipient à chlorure de calcium ; le joint du couvercle fermant le cylindre est garni d'un caoutchouc pour empêcher toute infiltration de l'air humide. Malgré toutes les précautions prises, le papier ne se conserve pas longtemps avec toutes ses qualités ; il est bon de n'en acheter à la fois

qu'une petite quantité, quitte à renouveler sa provision au bout de quinze jours environ. On le coupe à dimension et on le met au châssis dans un endroit faiblement éclairé et bien sec. Entre le coussin de papier qui pourrait retenir une certaine quantité d'humidité et la feuille sensible on interpose une feuille de caoutchouc qui a pour but d'empêcher la transmission de cette humidité.

On expose comme à l'ordinaire; on peut employer au besoin les mêmes artifices que pour le papier albuminé, pour la production des nuages, l'adoucissement des épreuves, etc. On suit la venue de l'image, comme dans l'autre procédé; seulement, comme le dessin s'accuse très faiblement, il faut avoir une certaine habitude pour juger du moment où, tous les détails étant venus, il est temps de terminer l'exposition. Aussitôt sortie du châssis, la feuille est passée à la surface d'un bain d'oxalate à 30 pour 100, maintenu à 70° environ dans une cuvette en tôle émaillée posée sur un réchaud à gaz ou à pétrole. L'image vient d'un coup. Si une bulle d'air a laissé un blanc dans l'épreuve, celle-ci n'est pas perdue, un second affleurement à la surface du bain révélateur remédie à ce défaut.

Pour débarrasser l'épreuve du sel de fer, il ne reste plus qu'à la passer successivement dans quatre bains acidulés à 15 pour 100 avec de l'acide chlorhydrique pur : on a soin de renouveler ces bains lorsqu'ils prennent une teinte jaune. Un bon lavage termine l'opération. Il n'y a pas lieu de le prolonger : il suffit de

rincer l'épreuve dans de l'eau propre plusieurs fois renouvelée. L'image monte et noircit en séchant. Il faut tenir compte de ce fait dans l'exposition à la lumière et limiter celle-ci en conséquence. Une teinte grise uniforme, une image grainée sont la conséquence de l'emploi d'un papier trop vieux ou légèrement humide.

On obtient des épreuves mates sur papier uni ou grenu, mince ou épais ; on peut ainsi varier ses effets. La retouche à l'encre de Chine, au blanc léger ou au grattoir est facile lorsque les feuilles ont été alunées au bain d'alun ordinaire.

Procédé au charbon. — Le procédé au charbon est aussi parfaitement abordable, seulement il exige une éducation préalable assez longue, une installation un peu plus compliquée que pour les précédents, quelques ustensiles spéciaux. Il nous a paru que sa description sortait un peu du cadre que nous nous étions tracé, aussi ne faisons-nous que le mentionner ici.

FIN

TABLE DES MATIÈRES.

Pages.

AVERTISSEMENT..

PRÉLIMINAIRES.

Principe des opérations... 2

CHAPITRE I.

Production du négatif.

§ 1. — *Laboratoire.*

Éclairage du laboratoire... 5
Mobilier du laboratoire.. 7

§ 2. — *Appareils.*

Chambre noire.. 8
Choix d'une chambre noire...................................... 8
Châssis négatifs.. 10
Pied de la chambre noire.. 10
Objectifs... 11
Obturateur... 13
Voile noir.. 15

§ 3. — *Travaux préparatoires avant le départ.*

Plaques sensibles... 15
Sommaire de la préparation des plaques au gélatinobromure
 d'argent.. 16

TABLE DES MATIÈRES.

Pages.

Choix des plaques sensibles.................................... 18
Chargement des châssis... 19

§ 4. — *Opérations sur le terrain.*

De la pose.. 20
Règles générales.. 20
Temps de pose... 21
Vues panoramiques... 22
Paysages.. 23
Sous-bois... 25
Monuments... 25
Intérieurs.. 26
Levées de terre. Fortifications................................. 27
Machines.. 27
Instantanés... 27
Groupes... 28
Portraits... 29
Reproductions... 29

§ 5. — *Travaux au retour.*

Développement du cliché... 31
Développement au fer.. 31
Fixage.. 34
Développement à l'acide pyrogallique............................ 36
Renforcement.. 39
Affaiblissement des clichés..................................... 40
Observations sur le séchage des clichés......................... 41
Retouche.. 41
Collodionnage des clichés....................................... 42

CHAPITRE II.

Production de l'image.

Impression aux sels d'argent.................................... 43
Sommaire de l'opération... 43

TABLE DES MATIÈRES.

	Pages.
Papier sensible...	44
Châssis positif..	45
Exposition...	45
Artifices à employer dans la production des positifs..........	47
Nuages artificiels...	47
Fonds dégradés...	48
Clichés trop durs..	49
Adoucir l'épreuve..	49
Virage...	50
Fixage ..	51
Lavage...	51
Montage des épreuves...	52
Procédé aux sels de platine....................................	53
Procédé au charbon...	55

FIN DE LA TABLE DES MATIÈRES.

6288 B. — Paris, Imp. Gauthier-Villars et fils, 55, quai des Gr.-Augustins.

www.ingramcontent.com/pod-product-compliance
Lightning Source LLC
Chambersburg PA
CBHW071430220526
45469CB00004B/1484